生きろや生きろ

けん三（下田憲）著

新日本出版社

まえがき（けん三からあなたへ）

人生の悲しみ苦しみに涙し、辛さ切なさの中で、それでも歩もうとしている、あなたの心に届けさせて頂きたい書です。

「赤ひげ大賞」受賞の話が有った時、分不相応と思い、一度は辞退を申し出ました。医師としてのほとんどを、離島、過疎地、僻地で過ごして来ました。しかし、そこで何を出来たのだと問われると、非力だった自分に恥じ入るばかりでした。

でもそれが、幼少時の重い心の傷を背負って、もがき苦しみながら生きて来た、けん三が選ばされた一筋の道だったのかも知れません。そんな道を歩む中で出会わされる患者さんとの間で、ある時から紡ぎ出されるようになったのが、「詩」達です。

既刊書『生きよ生きよの　こえがきこえる』（二〇〇七年、みずほ出版新社）も、

読んで自殺を思いとどまった、との便りを頂き、世に送り出して良かったとしみじみ思った事でした。

この「詩」を、もっと多くの人に届ける事が、新たなミッションとして与えられたのかなと思い直し、賞を受けようと翻意したのです。

「詩」達はきっと、こう語りかけるでしょう。「切なくても愛し続けてね。苦しくても生き続けてね。惨めでも希望を持ち続けてね。小さな幸せを育て続けてね。そして、ひたむきに光を求めて歩く自分を信じ続けてね」と。

けん三が頭で考えて生み出したものは、恐らく一つも有りません。全てを「頂いた」ものと感じています。

この書が、「生きたい、生きたい」と願って歩むあなたの、ささやかな心の糧になってくれますように……。

もくじ

1章　あなたがいるから ── 5

2章　すてきな人生 ── 29

3章　やがてまた ── 49

4章　すぐ足もとに ── 65

5章　歩いてみようね ── 87

装丁・装画=小林真理(スタルカ)

1章

あなたがいるから

あなたがいるから
この世だね
私もいるから

このせだね
みんないるから
すてきな世界

けんこ

愛する心と
やさしさは
あなたにも

私にもちゃんと与えられてる

けんこ

愛するって
ほんとはとても
た易いことだ

喜び悲しみ
分け合えばいい

けんぞう

あなたの笑顔に
私がほほ笑む

幸せって
おおげさよりも
ささやかが良い

けんぞう

生きるのが
辛くなるほど
苦しい時も

きっといる
あなたを支える
大切な人

けんこ

意地を張らずに
歩こうよ
がんばりすぎずに
歩こうよ

弱いから
助け合おうね
あなたと私

けんぞ

思い入れ
尽くして来たから
悲しいんだね

情が無い
機械と違う
人間のあなた

けんご

気づいてね
死にたいと
思えるほどに

苦しい時も大きな愛があなたを見守る

けんぞ

心すまして
よく見てごらん
縁が有るから

あなたのそばで
生きてゐんだね
大切な人

けんこ

車いすの
上で確かに
あなたがくれてる

すてきな
笑顔を
あなたがくれてる

けんぞ

それほどの
悲惨苦悩を
越えて来て
新たに生きるを

笑み見せる
あなたの純な
心が好きです

けんミ

1章 あなたがいるから

愛を諦めないでください、あなた。

愛するって、とてもすてきで切ない事。生身の人間同士が出逢う喜びがそこに有り、別れの悲しみもそこに有ります。欲望が、打算が、計算が、時にはからみます。深く傷つく事も、深く傷つけてしまう事も有ります。

でも、愛を大切にし続ける中でいつか、私達の根底に与えられている、無償の愛が目覚めて来ます。その時、全ての苦悩悲哀が、本当の歓びに変わりますからね。

2章 すてきな人生

悲しみの
涙だけでは
ありません

喜びの
涙も有るから
すてきな人生

けんぞ

がまんだけの
日々じゃ心は
かたくなになる

あげようね

時折り自分に
ほうびをあなた

けんぞ

喜怒哀楽
全て生み出す
もとではあるが

私達
やはり愛して
生き続けたい

けん三

自分の皆たけで
ありのまま
生きれば良いね

みなみんな
本来すてきに
作られている

けんじ

数値では
はかられない
大切なもの

あなたも　私も
ほんとは
持ってる
けん三

どれだけ物を
蓄えたか
ではなく
どれだけ他に

尽くしたかで
人間の豊かさは
計られるん
だなあ

けんじ

ひとりで育って
来たわけじゃない
私が生きてる

今ここの
全てはまわりの
おくりものだね

けんぞ

過ぎて来て今
しみじみ思う
喜びよりも

苦労の方が
育ててくれた
私の人生

けんぞ

ほんとうは
意味有りみんな
この世に来てる
かけがえの

かけがえの
ないわたしだね
ないあなたけ
けんぞ

2章 すてきな人生

生きていると感じていますか、あなた。かけがえなく過ぎる一日一日を、後で虚しさを感じるような、目先の楽しみに流される事なく、しっかりと実感しながら生きてくださいね。

人生はうたかたではありません。泣いて笑って、でも現実から目をそむけずに歩む中で、本当は誰もが聞く事ができます。「生きよ、生きよ」の声を。見つけ出せます。大きな愛に包まれて生きている、大切な自分を。

3章

やがてまた

苦しくて
切ないからこそ
生き続けよう

やがてきた
光はきっと
見えて来るから

けんぞう

明日のため
ひとりひとりが
今できること

目の前の
土を耕し
種をまくこと

けん三

今日の苦労が
有ればこそ

明日の希望が
有るんだね

けんじ

ただひたむきに
生きてください
あなた

がんばって
生きるの
ではなく

けんぞ

まわりを愛し
共に歩める
仲間は良いね

じっくりと
増やして行こう
一生かけて
けんぞ

自らの罪の深さを
しみじみ知って

優しくなれるんだ　私達きっと

けんじ

もしかしたら
人間世界の
どんじりが

一等かもね
神仏の元

けんぞ

3章 やがてまた

さあ、もう一度、歩きましょう、あなた。
悲しみに、うちひしがれる時も有りますよね。絶望する事すら有りますよね。
でも人間って、そんなに強くなくても良いんです。ひとりで歩もうとしなければ良いんです。だいじょうぶ。心に寄り添ってくれる人も、そして人を超えた大きな力の存在も、いつか知らされますからね。
そんな全てに支えていただきながら、ゆっくりと歩み出せば良いんです。

4章 すぐ足もとに

大切な
ものを求めて
苦しんでいた

すぐ足もとに
置かれているのに
気づかない頃

けんぞ

かたくなで
おろかな私を
変えようと
悲しみの谷

苦しみの坂
与えてくださる
ありがたいなあ

けん三

気づいたら
他人(ひと)が私を
こばむより

私が他人を
こばんでいたね
何とさみしい

けんじ

生来の
私のままなら
悪が先立つ
まわりのみなに

郵便はがき

151-8790

243

料金受取人払郵便

代々木局承認

8332

差出有効期間
2015年12月25日まで

（切手はいりません）

（受取人）

東京都渋谷区

千駄ヶ谷4—25—6

新日本出版社 編集部 行

この本をなにでお知りになりましたか。○印をつけて下さい。

1. 人にすすめられて（友人・知人・先生・親・その他）
2. 書店の店頭でみて
3. 広告をみて（新聞・雑誌・ちらし）

お買いになった書店名

書名（　　　　　　　　　　　　）　　　愛読者カード

▫ 本書を読んでのご感想・ご質問・ご意見をおきかせください。

▫ あなたは、これから、どういう本を読みたいと思いますか？

▫ 最近読まれた本を教えてください。

　　　　　　　　　　　　　　　　　　　ありがとうございました。

おなまえ		男・女
おところ		
年齢　　歳		

みちびかれ
良いことやっと
させていただく

けんこ

それだけで
ほんとはとても
ありがたい
この世にいのち

与えられ
今日もこうして
生かされている

けんこ

だいじょうぶ
今のあなたに
見えてないだけ

ほんとうに
大切なもの
いつか分かるよ

けん三

足りないと
何かを求め
長い道
まどい歩いて

来たけれど
気づいたら
幸せの種
すぐそばに

けんぞう

地位も名誉も
財産も
執着するほど

離れて行くよ
人生ほんとに
味わい深い

けんぞ

都合の良いこと
ばかりだと
人間いつか
だめになる

だからきっと
今日の困難
与えられてる

けんこ

求められれば
どこまでも行く
拒まれたなら

そっと身を引く
そんな私で
あれますように

けんぞ

4章 すぐ足もとに

気づいたら嬉しいよね、あなた。
遠くの幸せばかり、追い求めてはいませんでしたか。手の届きそうもない宝物ばかり、夢見てはいませんでしたか。
でも、現実の困難にめげそうになった時こそ、すぐそばをもう一度ごらんなさい。小さな幸せの種も、それを播く為に耕すべき場所も、きっと見つける事ができますよ。
それはたぶん、ひかえ目な優しい笑顔を見せて、そこに在ります。

5章 歩いてみようね

闇の中でも
　とりあえず
ゆっくり歩いて
　みようね あなた

いつまでも
立ち止まっては
どこへも行けない
歩けばいつか
光が見えるよ

けんじ

ひたむきに
歩けばいつか
光は見える

軽薄に
生きれば流れに
乗れるけど
やがて ふわふわ

流されて行く
重厚に
生きて行こうね
あなたと
私

けん三

こもっていると
病(やまい)につかまる
そうだ
外に出よう

他のために
尽くせばきっと
病を忘れる

けんぞ

食べることだなあ
動くことだなあ
いつでも

何にでも
心はずませ
生きることだなあ

けんじ

小さな私に　できる事
そんなに多くは　無いけれど

あなたと悲しみ
苦しみを
少しは分かち
合えるかな

けんぞう

強い枝ほど
ぽきりと折れる
弱くて良いから

しなやかに
生きて行こうね
あなたも 私も

けんこ

何が善で
何が悪やら
分からない でも

他を大切に生きているかは自分が知ってる

けん三

憎みつつ歩む不毛な人生よりも

私 一人では なにも できない
あなたに 助(たす)けて

いただきながら
やっと
歩んでいる

けんぞ

5章 歩いてみようね

闇の中を長い時間歩いて来た、けん三（さん）です。

しかし必ず、光は見えると信じてもいました。だから、時に走ろうとする自分を諌（いさ）めながら、でも決して立ち止まろうとせず、ひたすら歩いて来ました。こんな罪深い私でも、こうして生かされ導かれているのを感じる、「今」そして「ここ」です。

あなたの人生を歩むのも、あなた自身しかありません。求めて歩きましょう。ほら向こうに、小さな、けれど確かな光が……。

あとがき（けん三からあなたへ）

こんな非力で小さな私でも、生かされたから、今日まで歩いて来れたのでしょう。

この世に必要とされない人間だと、思い込んでいました。なのに切ないくらい、日々の出会いを求めて生きても来ました。一方で、傷つけ悲しませた人も数知れません。心の中で詫びを繰り返しながら歩む、けん三もいました。でもある時から、向かい合う患者さんの悲しみ苦しみに共感できる、自身がいる事に気づかされました。

「人間は、罪深いからこそ、救われるのだ」と説いた、親鸞さんと誕生日が同じだと、ある時教えられ驚きました。そしてその年の誕生日が金環日食となる事も知り、迷う事なく休診して、上京しました。

それは、天が私達に与えて下さるとしか見えない、大いなる愛の契りのリング

でした。

涙が止まらない時間を、その下で過ごしました。こんな罪深いけん三でも、やはり愛されていたのですね。求めて生きてください。あなたもきっと、感じる事ができます。この世の全てを包んでいる大きな愛の力の存在を。

だいじょうぶです。死にたいと思うほどの悲しみ苦しみを越えて、「今」そして「そこ」にいる、あなただからこそ、すでに救われています。もう一度、笑顔を取り戻し、顔を上げてゆっくりと、一歩を踏み出してください。だいじょうぶです。歩いて行くあなたに、多くの「詩」達がしっかりと、そして優しく寄り添ってくれると信じて、この書を届けさせていただく、けん三です。

二〇一五年　薫風の五月

けん三

（下田憲）

けん三(下田 憲)
　けん三のことば館クリニック院長。
　1947年埼玉県に生まれ、長崎県佐世保市で育つ。北海道大学医学部卒業。国立長崎中央病院、離島の公立病院勤務、北海道厚生連山部厚生病院院長を経て、2004年、けん三のことば館クリニックを開設する。2014年、第2回日本医師会「赤ひげ大賞」受賞。
　著書に、『地域をつむぐ医の心──往復書簡でつづる農村医療』（共著、あけび書房、1998年）、『生きよ生きよの　こえがきこえる』（みずほ出版新社、2007年）など。

生きろや生きろ

2015年7月10日　初　版

著　者　　けん三(下田 憲)
発行者　　田 所　稔

郵便番号　151-0051　東京都渋谷区千駄ヶ谷4-25-6
発行所　株式会社 新日本出版社
電話　03 (3423) 8402（営業）
　　　03 (3423) 9323（編集）
info@shinnihon-net.co.jp
www.shinnihon-net.co.jp
振替番号　00130-0-13681
印刷　光陽メディア　製本　小泉製本

落丁・乱丁がありましたらおとりかえいたします。
© Ken Shimoda 2015
ISBN978-4-406-05910-7　C0095　Printed in Japan

Ⓡ〈日本複製権センター委託出版物〉
本書を無断で複写複製（コピー）することは、著作権法上の例外を除き、禁じられています。本書をコピーされる場合は、事前に日本複製権センター（03-3401-2382）の許諾を受けてください。